On
Words

Isabelle
Cornaro

T0044680

Sarah Burkhalter
Julie Enckell
Federica Martini

Scheidegger
& Spiess
SIK-ISEA

Colophon

Conception éditoriale
 Sarah Burkhalter,
 Julie Enckell,
 Federica Martini

Lectorat
 Sarah Burkhalter,
 Melissa Rérat,
 Jehane Zouyene

Coordination pour la maison d'édition
 Chris Reding

Conception graphique
 Bonbon – Valeria Bonin,
 Diego Bontognali

Lithographie, impression et reliure
 DZA Druckerei zu Altenburg,
 Thuringe

Verlag Scheidegger & Spiess
Niederdorfstrasse 54
8001 Zurich
Suisse
www.scheidegger-spiess.ch

La maison d'édition
Scheidegger & Spiess bénéficie
d'un soutien structurel
de l'Office fédéral de la culture
pour les années 2021-2024.

SIK-ISEA
Antenne romande
UNIL-Chamberonne, Anthropole
1015 Lausanne
Suisse
www.sik-isea.ch

ISBN 978-3-85881-871-3

On Words, volume 1

Cet ouvrage a bénéficié
du généreux soutien de :

FONDATION
Françoise
Champoud

RÉPUBLIQUE
ET CANTON
DE GENÈVE

ERNST GÖHNER
STIFTUNG

« Le travail porte sur ça,
la fascination et
le dégoût de la matière. »

Il y a indéniablement, dans le travail d'Isabelle Cornaro, une attention portée à la beauté structurelle des choses, la quête d'un absolu, d'une radicalité formelle, d'un dépouillement. Mais il y aussi, dans le même temps, une méfiance à l'égard du Beau, de ce qui nous séduirait d'emblée et qui nous capterait par ses résonances intimes ou anecdotiques. C'est dans la coexistence d'un cadre fixe, pictural, presque atemporel, et de l'affect, de la portée narrative des objets ou des matières travaillées, sophistiquées que le travail se trame.

Très tôt dans son parcours, l'artiste se souvient d'avoir été attentive, fascinée même, par une certaine fixité de la nature. Comme si, derrière la contingence des choses, existait nécessairement une autre dimension, une forme d'absolu ou d'universel constitutif de leur essence. Comme si leur pouvoir de représentation, leur potentiel iconique lui était immédiatement accessible. La nature est structurée comme un tableau, l'intérieur d'un citron, sa division parfaitement régulière en différents segments revêt une beauté indescriptible qui confine à la perfection. En Centrafrique où elle passe sa prime enfance, elle se souvient avoir puissamment éprouvé

la physicalité des choses. Elle en rapportera une approche sensuelle de la matière, qu'elle manie toujours avec précaution, dans un double mouvement d'attraction et de distanciation. L'artiste s'est ensuite plongée dans le cinéma expérimental, qu'elle dévore d'abord avec son père à l'adolescence, en arrivant à Paris, développant à un âge précoce une fascination pour la fixité des images, pour leur potentiel d'abstraction et leur aptitude à nous faire « mesurer le temps » au-delà de l'action elle-même. À l'occasion d'une formation en histoire de l'art, Isabelle Cornaro s'attardera sur la peinture des XVIIe et XVIIIe siècles, avec une attention particulière portée à Jean-Siméon Chardin (1699-1779), à ses compositions réduites à l'essentiel et à ses fonds abstraits, toujours accompagnés d'un élément de la représentation placé au premier plan, débordant le cadre, comme s'il venait chercher le·la spectateur·rice ou lui tendait la main. Enfin, au début de sa carrière d'artiste, elle fait la découverte de l'œuvre de Mike Kelley (1954-2012), par hasard, au Palazzo Grassi de Venise. Ici, la juxtaposition de *Chinatown Wishing Well* (1999) et *Educational Complex* (1995) agit comme une révélation. Dans ces deux installations côte à côte, Isabelle Cornaro voit

la confirmation d'une coexistence possible de l'informe et du construit, du narratif et de l'abstrait, de l'intime et de l'universel. Un saut quantique, ou presque. Et la validation immédiate de sa sensibilité d'artiste, qui lui donne aussitôt la force de développer son propre langage.

Cette capacité dissociative entre une matière sensuelle, mobile, vivante et son potentiel d'abstraction, de symbolique — cette hauteur de vue naturelle, pourrait-on dire — offre à l'artiste de pouvoir toujours envisager les objets comme des images, le reflet d'une époque ou d'un comportement. Et inversement, de considérer les images comme des objets — constitués d'éléments structurels visibles, architecturés, fabriqués. Dans son travail, Isabelle Cornaro choisit de faire cohabiter les deux. Telle une traductrice face aux paroles des autres, elle connaît la langue des artistes, son étymologie. Elle la déconstruit et la recompose, questionne le va-et-vient du réel à sa projection, avance toujours avec la conscience de manier des éléments chargés d'histoire et d'affects. Il devient alors évident que tout processus de traduction ou d'impression peut revêtir un intérêt à ses yeux, en ce qu'il permet d'interroger

le rapport complexe de la matière origi-
nelle à son empreinte ou à son souvenir,
et vice versa.

Transposer, déplier, morceler. Dans la
série des *Homonymes* réalisée en 2012, elle
propose ainsi des assemblages d'objets en
accumulation, dans des catégories délibé-
rément isolées : des objets naturalistes, à
motifs en bas-reliefs stylisés, à formes géo-
métriques qui renvoient à leur classifica-
tion historique. L'artiste joue alors sur les
effets de matité et de brillance, de texture
feutrée ou brodée. On est à la fois dedans
et dehors, proche et lointain, touché par
ce que l'on voit et incapable de l'atteindre.
Dans ces compositions monochromes,
Isabelle Cornaro questionne ainsi notre
perception des objets et leur pouvoir d'évo-
cation. Elle nous renvoie au lien archaïque
et puissant qui nous rattache depuis le
fond des âges à ces éléments, comme s'ils
étaient des extensions de nous-mêmes. Et
à la capacité de l'art de les mettre à dis-
tance dans une certaine fixité qui, si elle
enferme les objets ou les fossilise, res-
titue à la composition tout son potentiel
d'abstraction. Dans la série des *Paysages*
(2009-2021) → Ⓐ Ⓑ Ⓛ Ⓜ, elle prend appui
sur les compositions de Nicolas Poussin

(1594-1665), dispose leurs différents plans dans l'espace, dans des installations à la fois sobres et sensuelles qui donnent à éprouver physiquement le tableau, ses aplats de couleur, à pénétrer son espace, à ressentir dans un mouvement à rebours la chair des matériaux. De la représentation d'un tapis oriental, elle revient à l'objet lui-même, effectuant le chemin à l'envers, retournant au modèle, à l'objet d'origine. Dans l'installation monochrome et silencieuse, hiératique à la manière d'un théâtre nu, un bijou de pacotille disposé sur l'un des socles happe le public, active son imaginaire, concentre son attention et le rappelle à son lien presque fétichiste aux bijoux.

Sans être attachée personnellement aux objets, Isabelle Cornaro s'intéresse à leur potentiel de séduction, porte son attention à leur qualité symbolique ou érotique. Ces objets sont d'ailleurs au cœur des films qu'elle réalise de manière presque rituelle, à raison d'environ deux films tous les trois ans depuis vingt ans. De courte durée (entre une et trois minutes), ils sont le lieu des assemblages spontanés, d'une appréhension directe et immédiate des objets régie ensuite par le processus rigoureux du

montage. Ici, l'élément pictural revient par le biais de la couleur. Par des filtres et des matières déliquescentes ou moirées, qui provoquent une dynamique d'attirance et de rejet, un lyrisme écœurant, presque *ad nauseam*. « Le travail porte sur ça, la fascination et le dégoût de la matière », souligne Isabelle Cornaro à la fin de l'entretien, résumant ainsi toute la tension inhérente à son travail, dont la puissance réside précisément dans l'ambivalence qu'elle nous renvoie, interrogeant de cette manière les paradoxes de l'humanité, sans jamais chercher à les expliquer.

Julie Enckell

Les lignes qui suivent relatent l'essentiel des échanges entre Isabelle Cornaro et Julie Enckell, survenus en 2018 au domicile de l'artiste.

Un échange
entre Isabelle Cornaro
et Julie Enckell

J E Je voudrais, pour commencer, que tu me racontes comment tu as découvert ce que c'était que l'art. Quelles sont tes premières représentations de l'art?

I C Ce sont d'abord des impressions de la nature et de sa fixité à certains moments précis, qui ont ensuite rejoint des moments de découverte esthétique, comme celui de la peinture du XVIIIᵉ siècle. J'ai dû voir cette peinture pour la première fois en reproduction, je me souviens surtout des natures mortes de Jean Siméon Chardin, du sentiment qu'elles appartenaient à un langage que je comprenais intimement.

J E Tu avais quel âge?

I C J'étais assez jeune, vers dix ou douze ans. C'était un sentiment général, ressenti à la fois face à la nature, à ces peintures et à des films que je visionnais. Le sentiment de percevoir quelque chose qui ne serait pas de l'ordre du quotidien et appartiendrait à une autre temporalité.

J E Une temporalité qui serait plus étendue?

I C Plus étendue, et fixe. Comme une prise de conscience. Le fait de comprendre ce que l'on est en train de voir, de parvenir à cerner un moment précis. Je pense que cela se rapproche de ce que Gilles Deleuze décrit chez Michelangelo Antonioni comme

des « situations optiques ».

J E Lorsque tu évoques la nature en tant qu'image artistique, est-ce que tu ressens alors une forme d'émerveillement face à sa beauté ou est-ce plutôt comme si tu touchais à un absolu ?

I C C'est un sentiment de la beauté et de panique de la beauté, d'être possédé·e par ce que l'on observe. Ces moments de fixité dans la nature me faisaient aussi ressentir et mesurer le temps.

J E Ce serait là une définition de ce qu'est l'art à ce moment de ta vie ?

I C J'ai le souvenir d'avoir ouvert un citron et m'être dit que sa structure interne était parfaite, d'une perfection indescriptible. Vers l'âge de dix-sept ans, j'ai lu un poème de Charles Baudelaire, que je n'ai jamais retrouvé : il décrivait ce sentiment d'impuissance face à la beauté, et la déception de devoir renoncer à la saisir ou à s'y fondre.

J E La saisir, cela reviendrait à pouvoir s'approprier l'harmonie naturelle ?

I C Juste pouvoir l'apprécier de manière moins confuse, et moins passive.

J E La définition de l'art qui te constitue n'est donc pas liée à des environnements culturels précis qui auraient pu te marquer, faire office de déclic dans ton parcours.

I C Non.

J E Tu as vécu ton enfance à proximité de la nature ?

I C J'ai passé beaucoup de temps dans la nature. J'ai vécu à Madagascar puis en Centrafrique jusqu'à l'âge de cinq/six ans, avant de vivre en France. Il y a beaucoup de films qui captent ce genre de sensations, les films de Robert Bresson par exemple. La nature y est indifférente aux passions humaines et l'espace est perçu de manière morcelée, à travers des arrêts et des moments de fixation successifs. Je me rends compte que c'est un cinéma très obsessionnel.

J E Quand tu as visionné ces films, tu as retrouvé ce que tu ressentais enfant devant la nature ?

I C Oui.

J E Est-ce que cela donne le sentiment que l'on appartient à un groupe, à une communauté dont les artistes seraient les porte-voix ?

I C J'avais certainement le sentiment d'une communauté de langage avec ces différents objets, les films et les peintures. Le sentiment de comprendre cette langue, qui est très liée à la perception et au regard. C'était une façon spécifique de formuler un propos.

J E Tu avais alors l'impression de

comprendre le regard posé par le·la peintre sur l'objet. Incroyable !

ɪ ᴄ Ah oui ?

ᴊ ᴇ Oui, si je prends mon cas personnel, qui n'est pas celui d'une artiste, je regarde un tableau de Chardin dans une position qui n'est pas celle de l'autrice, mais d'une tierce personne extérieure à cet ensemble constitué du·de la peintre et de son objet de représentation. Je ne suis pas dans un rapport d'identification à l'artiste. Mais revenons à la question de la fixité. Le cinéma est une image mobile, tu recherchais pourtant quelque chose de fixe dans les films que tu visionnais ?

ɪ ᴄ J'étais portée vers une certaine catégorie de films, ceux assez « existentiels » de réalisateurs comme Andreï Tarkovski et Michelangelo Antonioni, qui traduisent une sorte de conscience décollée du flux du réel. J'ai d'abord ressenti cette conscience de soi dans la nature, et compris plus tard que les images fixes m'intéressaient de ce point de vue.

ᴊ ᴇ Ton environnement familial était-il directement lié à un certain milieu culturel ?

ɪ ᴄ Mon père pratiquait le violon quand il était jeune, il écoutait beaucoup de musique. C'était important pour lui d'ailleurs, la beauté. Dans la famille de ma

mère, on avait une sympathie pour l'art mais sans en faire son métier. Sauf un oncle, que j'aimais beaucoup, et qui était peintre.

J E L'art faisait donc partie de ton environnement naturel?

I C La musique oui. Le reste l'était de manière plus lointaine.

J E Ton passage de la Centrafrique à la France a-t-il eu des conséquences sur ton imaginaire ou simplement sur ta façon d'envisager les pratiques artistiques?

I C En Centrafrique, j'avais un sentiment très fort de la physicalité des choses, de la sensualité de la nature. Cela provoquait des sensations que je n'ai pas ressenties – peut-être trop proches? – de manière identique ensuite. Je n'en garde pas beaucoup d'images, mais c'est resté longtemps très important et vivant pour moi.

J E Tu es ensuite partie en France.

I C Oui, on s'est installé à Paris. À l'âge de douze/treize ans, j'avais des ami·e·s dont les parents étaient très intéressé·e·s par la peinture moderne et contemporaine. C'est à partir de ce moment-là de l'adolescence, et les années qui ont suivi, que j'ai commencé à prendre des cours de peinture, à aller un peu au musée, et surtout au cinéma.

J E Tu étais déjà attirée par certains types d'œuvres?

I C J'aimais beaucoup Chardin et les portraits de François Clouet, avec leurs gammes colorées très fines et transparentes. Je me rends compte que les deux ont quelque chose de distancié, qui induit une forme d'abstraction.

J E Tu n'avais alors pas beaucoup d'intérêt pour la narration…

I C Ce que j'aimais était plutôt abstrait ou du moins j'aimais l'abstraction, une certaine dissociation entre le sujet et la forme, dans les images narratives que je voyais. Cela revêtait pour moi une qualité métaphysique liée à cette fixité que l'on a évoquée précédemment, et à des sensations que l'on peut avoir dans la nature.

J E Tu aimais les œuvres peu démonstratives, avec une forte dimension intériorisée.

I C Oui. Tout au long de cette période, je suis aussi beaucoup allée au cinéma avec mon père. On voyait énormément de films pendant les vacances et je me suis rapidement sentie – c'est toujours un peu le cas d'ailleurs – plus à l'aise avec le cinéma qu'avec l'art contemporain.

J E Qu'est-ce que vous alliez voir comme films?

I C Tout ce qui sortait et des films

d'auteur·rice. Robert Bresson, Carl Theodor Dreyer, John Ford, Alfred Hitchcock, Nicholas Ray, les grands films japonais, ceux de la Nouvelle Vague, les néoréalistes italiens, etc. Des films formellement expérimentaux qui sont devenus des classiques, mais qui étaient en rupture avec le cinéma académique. J'ai vu les films d'Andy Warhol aussi. J'avais tendance à vouloir voir l'intégralité des œuvres d'un cinéaste et si possible chronologiquement.

J E Tu les as vus jeune, vers douze ou treize ans, c'est ça?

I C À partir de cet âge-là et les années qui ont suivi. J'aimais beaucoup ça et mes ami·e·s aussi d'ailleurs. Même si cela restait très elliptique et mystérieux pour nous.

J E Tu n'allais pas au musée?

I C Je connaissais les musées classiques mais j'avais du mal à me mettre en phase avec l'actualité artistique de l'époque. La production contemporaine me semblait très difficile à appréhender et faisait peu sens pour moi. D'ailleurs je n'avais même pas l'idée d'aller voir des expositions d'art contemporain. C'était aussi, très simplement, un domaine moins accessible et commun que le cinéma ou l'art classique.

J E La forme classique, le langage

reconnaissable, que tu appréciais déjà chez Chardin, étaient importants.

ᴵ ᶜ Oui bien sûr. J'ai fait des études d'histoire de l'art avec une spécialisation en maniérisme international, qui est l'art du XVIe siècle européen. En abordant l'art contemporain, cette habitude des formes classiques, qui sont narratives et très contextualisées, a pu constituer une forme d'empêchement. Le langage de l'art contemporain suit d'autres logiques, il me paraissait beaucoup plus abstrait et diffus. J'ai eu du mal à le comprendre au début. D'ailleurs, à l'École du Louvre, je n'ai pas suivi les cours d'histoire de l'art contemporain, j'étais attirée par des formes plus classiques.

ᴶ ᴱ Dans ton travail, on retrouve ce classicisme. Comment passe-t-on de François Clouet au monde de l'art contemporain, qui est réputé être assez fermé ?

ᴵ ᶜ Parallèlement à ces études en histoire de l'art, je prenais des cours de peinture avec une amie. On faisait du modèle vivant et de la peinture abstraite de type expressionniste… Un des professeurs m'avait encouragée à me présenter aux Beaux-Arts, ce qui ne m'était même pas venu à l'idée. C'est comme ça que j'y suis entrée. J'étais un peu plus âgée que la plupart des

étudiant·e·s, j'en avais assez de l'histoire de l'art et j'étais très désœuvrée. Je ne comprenais pas les formes plus actuelles développées par les autres étudiant·e·s, qui me semblaient faibles ou tout simplement inaccessibles. Cela a changé quand je suis partie à Londres, où un ami rencontré là-bas a joué un rôle de médiateur. Il parlait très bien de la culture contemporaine, tous domaines confondus. Et puis j'ai découvert le travail de Mike Kelley.

^{J E} Tu peux décrire ce moment?

^{I C} C'était au Palazzo Grassi. Deux pièces issues des projets *Chinatown Wishing Well* (1999) et *Educational Complex* (1995), installées côte à côte.

^{J E} Est-ce que quelqu'un était présent pour t'expliquer la démarche de l'artiste?

^{I C} Non. Mais l'intention de Kelley était claire pour moi, son langage allait de soi comme celui de l'art classique européen que je connaissais.

^{J E} Tu as eu le sentiment de rencontrer l'artiste...

^{I C} Oui, de saisir vraiment son geste, ce qui m'était rarement arrivé jusque-là.

^{J E} Tu étais alors toujours inscrite aux Beaux-Arts?

^{I C} C'était quelques années après, après que j'aie vécu à Berlin. Aux Beaux-Arts, je

faisais du dessin, de petits films… Je ne fai-sais pas grand-chose en pratique, je notais des idées surtout.

J E Dans cette pièce de Mike Kelley, tu retrouvais la notion de fixité que tu as évoquée ?

I C Les deux pièces ensemble construi-saient une image très claire, très cadrée. Et je sais, pour avoir lu ses textes et entretiens, que cette question de la fixité l'intéresse beaucoup. Il l'aborde très directement avec *The Uncanny* (1993/2004).

J E C'était une rencontre forte…

I C C'était une rencontre très importante pour moi. Je comprenais pourquoi il avait sélectionné ces objets, son imagerie et la façon dont elle avait été mise en place. La pièce fonctionne sur des jeux de montage, qui résonnent pour moi avec le montage filmique. D'un côté, il présentait des objets trouvés relevant d'une iconographie spéci-fique – des objets religieux standardisés et quelques objets de son enfance – englués dans une masse informe de papier mâché aléatoirement colorée de taches de spray ; et de l'autre, il y avait une table chargée de restes accumulés d'une maquette peinte en rouge. C'était un montage par opposi-tion en deux séquences nettement identi-fiables, entre l'aspect construit et abstrait

de la seconde et celui, informe, narratif, de la première. Je trouvais cela très beau.

J E Tu n'y retrouvais pas l'harmonie des tableaux du XVIIIe…

I C Non, mais je regardais sans doute les œuvres d'art contemporain avec une grille de lecture un peu réactionnaire, et cela a été un effort intellectuel de changer mes outils de compréhension. Dans l'art conceptuel, je comprenais ce qui était structurel, permutatoire par exemple, mais très peu les œuvres poétiques et éphémères. Et pour les choses plus contemporaines, j'avais beaucoup de peine avec leur usage de la métaphore, à saisir pourquoi tel schéma formel était censé formuler telle idée…

J E C'est une certaine idée du beau qui se forge à travers les études universitaires. Mais là, cette pièce de Mike Kelley, tu l'as trouvée belle. Elle t'a donné accès à une autre dimension de la beauté.

I C C'était clairement une autre dimension – cela dit, il a aussi beaucoup écrit sur le sublime. En tout cas, ces deux pièces côte à côte formaient un ensemble très frappant, à la fois sophistiqué et brutal.

J E Le Beau est une donnée cruciale de ton travail.

I C Disons que j'y ai beaucoup réfléchi. J'aime l'idée qu'il y ait une entrée dans

l'œuvre possible. C'est une accroche simple, éventuellement de l'ordre du spectacle, qui agit en deçà de toute formulation verbale. C'est une impression physique.

J E Une sorte d'étonnement premier.

I C Oui, c'est ce que décrit John Dewey dans *Art as Experience* (1934). On peut qualifier cela de fascinant, ou d'insuffisamment critique, mais j'apprécie ce rapport naïf à une œuvre comme face à un spectacle naturel.

J E Tu veux dire que l'appareillage conceptuel empêche parfois l'accès à l'œuvre ?

I C Non, mais cela me plaît de ne pas savoir en premier lieu ce que je suis en train de regarder, de me confronter à la matière « non outillée », que la présence de l'image ou de l'objet se rappelle tout de suite à moi. Et j'ai parfois l'impression que si l'œuvre est d'abord prise en charge par un texte, cette grille de lecture prédomine sur l'objet. Cela dit, il y a beaucoup d'œuvres que j'aime qui relèvent essentiellement d'un paratexte.

J E En t'écoutant, je me disais que dans ce monde de l'art contemporain ton approche devait être assez détonante. Est-ce que tu t'es parfois sentie en porte-à-faux avec la « scène » ?

Pas complètement parce que j'ai commencé à faire des expositions vers 2006-2008 en France quand un certain nombre d'artistes travaillaient sur la question de l'iconographie, des images sources, de l'archéologie des représentations. Je pouvais me relier à ces approches, même si mon rapport au texte et à la littérature était assez différent. J'avais aussi vu à ce moment-là le travail d'Allen Ruppersberg chez Air de Paris, qui m'avait beaucoup inspirée.

J E Si on prend les grands mouvements d'art contemporain, quel sont ceux qui t'ont interpellée, sachant ton besoin de prééminence du regard et de l'objet ?

I C Lorsque je dessinais beaucoup, j'étais fascinée par Sol LeWitt, par la construction mathématique de ses objets et l'effet sensible que des formes non subjectives produisent sur le·la spectateur·rice. Ensuite, j'ai beaucoup regardé les artistes des années 1980 associé·e·s à la Pictures Generation et à ses développements, Sherrie Levine, Dara Birnbaum, John Miller, et Mike Kelley bien sûr. J'ai eu plus de mal à saisir l'art des années 1990, son rapport à l'institution, à la fiction et à la narration…

^{J E} La dimension conceptuelle est assez présente chez certain·e·s de ces artistes de la Pictures Generation.

^{I C} Oui, je me sens très proche de cette dimension dans leurs cas. Il s'agit d'une réflexion sur la nature et le statut des images et des objets, leurs économies et leurs modes de circulations. Leur rapport à l'iconicité m'intéresse beaucoup.

^{J E} Revenons à cette notion d'harmonie, comment la définis-tu? Est-ce une question de proportions, d'équilibre, de contrastes?

^{I C} Dans les grandes installations intitulées *Paysages* (2009-2021) → Ⓐ Ⓑ Ⓛ Ⓜ, ce sont des règles de proportions que j'ai empruntées à l'art classique (les peintures de Nicolas Poussin). Ensuite, les objets fonctionnent comme des éléments graphiques dans l'espace, en même temps qu'ils sont des figures narratives. La présence d'un objet, même très modeste, peut amener un sens qui éclaire – ou déséquilibre – l'ensemble. Il s'agit surtout de créer un ensemble dans lequel les différentes composantes, même hétérogènes, paraissent fonctionner organiquement.

^{J E} À un certain moment, tu es consciente que tu recherches cette harmonie et tu la trouves.

Je ne cherche pas l'harmonie en particulier, mais plutôt à convenir à ce que j'ai en tête, à le clarifier. Le déséquilibre peut-être très harmonieux. Les installations de Mike Kelley ne sont pas harmonieuses, mais elles fonctionnent sur le plan de la signification. Le petit film, *Celebration* → ① que j'ai fait en 2013, qui inclut des images de Walt Disney, est complètement déséquilibré dans sa forme mais c'est cette étrangeté de la composition qui fonctionne.

J E Est-ce que la beauté serait ce point de rencontre avec l'objet ou avec l'image?

I C Pour moi cela se passe beaucoup dans des rapports de montage. Soudain, un agencement particulier fait sens. Pour les sculpteur·rice·s, le matériau a un sens en soi, la disposition au sol ou en élévation, le fait de tourner autour de l'objet, etc. Pour moi, ce sont des agencements d'objets trouvés, dans une structure dessinée dans l'espace. Cela ressort vraiment de l'installation, du *display,* il n'y a pas de questions mécaniques, physiques, d'articulation d'un matériau à un autre, sinon d'une manière très distanciée. Cette question de l'harmonie se pose différemment pour chacun·e. Pour moi, cela relève d'un montage formel et discursif entre les différentes parties à la manière d'un montage filmique.

J E Ce processus comprend-il une part de hasard ou d'étonnement chez toi, comme tu le souhaites chez celui ou celle qui découvre ton travail, ou es-tu très au clair sur ce que tu vas trouver et ce qui va marcher?

I C Le plus souvent, je pars d'une intuition, d'une image mentale, ou d'un sujet à partir duquel j'ai envie de travailler, et je fais des allers-retours entre des décisions clairement énoncées et une part incontrôlée. J'ai travaillé plusieurs fois avec des systèmes combinatoires et avec des compositions réalisées aléatoirement, où ma subjectivité n'est pas impliquée. Aussi, les *Paysages* sont inspirés de tableaux qui ont été peints par quelqu'un d'autre, quoique maintenant ils sont devenus autonomes, et il y a un certain nombre de sculptures et peintures que je conçois, mais qui sont réalisées par mes aides ; à certaines étapes ils·elles participent aussi à la conception. Cet abandon de la subjectivité est important à un moment donné dans l'élaboration de beaucoup de mes pièces.

J E Tu as confiance en une idée de départ. Tu pars d'une idée plutôt que d'un matériau. Puis un certain nombre d'éléments viennent nourrir ou incarner cette idée. Lorsque toutes les pièces sont là, une combinatoire permet à l'idée de prendre

forme. Est-ce que cela échoue parfois si l'agencement n'est pas juste?

I C C'est un va-et-vient entre ce qui est structurel, ou conceptuel, et ce qui est visuel. Cette possible dissociation entre le contenant et le contenu, qui induit de pouvoir déterminer si le contenu change lorsque la forme change, est une vraie question. Lorsque je fais des variations colorées au sein d'une même série de moulages, sont-ils tous les mêmes en termes de contenu? Ou lorsque plusieurs œuvres ont des formes clairement différentes mais ressortissent au même processus conceptuel, sont-elles différentes?

J E Quand on réalise des moulages, on avance à l'aveugle. Est-ce que la démultiplication du même fait émerger un sens nouveau?

I C Pour moi, la série, ou la démultiplication, amène un sens différent. Les variations permettent de clarifier et de complexifier à la fois le propos de l'œuvre. Et je peux être surprise par ce nouveau sens qui émerge.

J E Comment choisis-tu les matériaux? Tu dis ne pas réfléchir à la manière d'une sculptrice, mais les aspects techniques restent importants, même si ton approche est davantage liée à l'image et à

la bidimensionnalité du tableau. Tu as des partis pris matériels assez clairs.

ᴵ ᶜ Le choix des matériaux est difficile et il peut me prendre beaucoup de temps. Soit il est intuitif, soit j'essaie de trouver une logique. En ce moment, je choisis des matériaux évoquant le fétichisme. J'ai commencé à travailler avec l'élastomère et avec des velours pour leur qualité haptique justement. L'emploi du velours m'a rappelé la lecture de *La Dynamique du capitalisme* (1977) de Fernand Braudel, où il raconte que la première banque a été créée à Gênes, ville de commerce du velours. C'est donc un textile très lié à l'histoire du capitalisme, sur laquelle portent en partie les *Paysages,* de même que les principes perspectifs inventés à la Renaissance sont liés aux débuts de l'expansionnisme des pays européens.

ᴶ ᴱ Ces choix ont besoin d'un ancrage historique ou référentiel fort.

ᴵ ᶜ Ils ont souvent un référent historique. Dans les films et les installations, je montre surtout de petits objets usagés que j'achète dans les marchés aux puces. Je suis allée spontanément vers ce type d'objets, qui sont typiques de la culture bourgeoise européenne. Dans mes premiers dessins, j'utilisais des cheveux, mais ensuite de

petites bagues, des cristaux, des pièces de monnaies, etc. Ces objets sont devenus un matériau en soi.

J E Comme un répertoire?

I C Oui. Ils incarnent l'idée de la valeur et de sa circulation, une histoire collective, et beaucoup de mémoires individuelles aussi. Un peu de la surface brillante des choses.

J E Tu les accumules toujours?

I C Je les achète pour m'en servir dans mes films ou mes installations, puis je m'en débarrasse. Je n'ai aucune collection de quoi que ce soit.

J E Il y a une dimension politique sous-jacente, qui n'est pas lisible d'emblée, mais qui traverse ton travail par les choix que tu opères.

I C Oui, même si elle est parfois difficile à tenir. Beaucoup de mes pièces évoquent le colonialisme et l'histoire du capitalisme du point de vue du dominant et du conquérant, si on pense à l'expansionnisme européen. Que fait-on lorsque la culture à laquelle on appartient, qui a produit des chefs-d'œuvre, est faite d'assassins et de pilleurs?

J E Est-ce que cette sensibilité provient de ton enfance en Centrafrique?

I C Peut-être. Et aussi d'une situation familiale où certain·e·s ont cruellement

souffert de décisions économiques dures conséquentes à la crise de 1974.

J E Dans le fait de créer des objets précieux, est-ce que tu conduis une réflexion sur la valeur de ces derniers ?

I C Je suis très intriguée par le rapport affectif que l'on entretient avec les objets. Cela implique par extension l'hyper-valorisation de certains, dont les objets d'art, leur statut extraordinaire et leur marchandisation.

J E Tu es dans une position où tu rencontres des personnes qui vont posséder tes pièces. Comment vis-tu cela socialement ? Tu imagines idéalement une circulation des œuvres d'art ?

I C Je produis des objets et dois donc faire avec l'économie qui va avec. Je ne saurais pas écrire de la musique, par exemple. Je pourrais aussi me dire que je ne veux pas de cette économie et faire des films qui seraient uniquement projetés dans des musées ou des œuvres immatérielles, mais comme mon travail porte sur les objets, qu'il en inclut, et relève de fait d'un certain matérialisme, c'est compliqué. Dans les faits, l'économie de l'art peut être assez simple. Faire un objet dans son atelier et le vendre à un prix qui correspond à sa production, à sa mise en circulation et à une

certaine valeur ajoutée, est relativement sain. C'est plus compliqué quand cette valeur ajoutée devient exponentielle.

J E Ton travail est un miroir qui nous renvoie à notre rapport à l'objet.

I C Oui, mais d'une manière qui peut sembler paradoxale, cela ne me dérange pas que certaines de mes pièces soient détruites. Beaucoup sont des systèmes reproductibles. Je m'intéresse au rapport qu'un être humain peut avoir avec une chose non humaine, et à tout ce que ce lien engendre : l'économie libidinale et financière qui en découle, le fait qu'ils témoignent d'un rapport social ou d'un système de classes, l'excitation intellectuelle et érotique qu'ils produisent. Mais je ne m'attache pas vraiment aux objets pour eux-mêmes.

J E Ces petits objets de breloques sont souvent des éléments contenant une histoire. Ils racontent.

I C Les formes que je dessine ne sont pas expressionnistes, mais plutôt minimales ou distanciées, et j'utilise ces objets pour leur expressivité. Ils sont porteurs d'une narration, indépendamment du geste esthétique que je produis. Ils sont intégrés en ajout dans des structures abstraites. Cette tension entre l'intention conceptuelle, qui

dénaturalise, met à distance, et le caractère irréductible des objets trouvés m'intéresse parce qu'elle crée possiblement un discours critique qui déconstruit toutes les parties.

J E L'abstraction laisse beaucoup d'espace d'interprétation au public et l'objet « narratif » est un ancrage, une porte d'entrée dans la pièce. Cela l'ouvre et la limite à la fois.

I C Oui, parfois l'objet est porteur d'une narration que j'ai mal estimée, ou que je n'ai pas voulue, et qui ferme le discours. Il attire l'attention plus que la structure de la pièce, au détriment de l'ensemble. Idéalement, j'aimerais des objets qui sont contextualisés, qui montrent ce que je veux dire spécifiquement, tout en restant génériques, sans ancrage strict.

J E Cela pose la question de la portée symbolique des objets. C'est difficile d'échapper à cela…

I C J'espère que leur présentation dans une grille abstraite permet d'analyser les codes de lecture qui sont les nôtres et donc d'y échapper un peu. Pour autant, ils conservent leur charge narrative ou émotionnelle, et si je les montre, je dois bien évidemment faire avec.

J E Tu t'interroges sur notre fascination des objets. Le petit objet que tu poses aspire

le regard comme un indice narratif irréductible. Tu trouves la bonne articulation formelle et conceptuelle, mais la réception de ton œuvre t'échappe. Et en même temps, cela vient confirmer notre fascination sans borne pour l'objet, de même que l'on est attiré par le dernier *gossip*.

I C C'est intéressant de jouer avec ça, avec le fantasme. La plupart de ceux que j'utilise ne sont que des copies, ce sont des faux. Mais ils activent une dimension fantasmatique.

J E En marchant pour venir te rencontrer, je pensais à ce célèbre aphorisme de François de La Rochefoucauld : « Ni le soleil, ni la mort, ne se peuvent regarder fixement. ». Cela m'a fait penser à nos échanges sur la question de la fixité de l'image, mais aussi aux aspects à la fois clinquants et funéraires qui traversent ton travail.

I C Ils sont assez présents, c'est vrai. Je réalise régulièrement des films en 16 mm, qui ont tous la même grammaire filmique, très simple, assez semblable à celle du cinéma structurel que j'ai découvert par après. Il y a seulement des plans fixes et quelques panoramiques, depuis différents points de vue et distances, sur de petites compositions d'objets soumises

à des variations de lumières colorées. J'enregistre obsessionnellement leur modification sous l'effet de ces variations, et sans doute que cette obsession de vouloir fixer un objet, de vouloir le voir entièrement, a quelque chose de l'ordre de l'autopsie. Les moulages aussi sont le résultat d'une modification, une masse informe et liquide devient une forme précise au moment de sa solidification dans le moule. J'associe cet aller-retour de l'informe à la forme au passage du vivant à l'inerte. Et il me semble que notre connivence profonde avec les objets est liée à l'identification du sujet vivant à quelque chose d'inerte. Une sorte de conscience du sujet de son «devenir objet».

J E Est-ce que ta façon de filmer est ritualisée?

I C Je me rends compte que je répète toujours les mêmes gestes quand je fais un film, mais je ne suis pas intéressée au rituel en tant que tel. Et il n'y a jamais de son dans ces films parce que cela créerait un espace et une temporalité supplémentaires, du mouvement et du texte ajoutés. Je préfère que cela reste purement visuel. Cela traduit mieux cette incapacité de verbalisation lorsqu'on est possédé par ce que l'on observe.

J E Tu dis que nous portons ce rapport à l'objet inerte en nous…

I C C'est une intuition, relative à cet intérêt que j'ai pour l'existence dans son aspect matériel.

J E Ton intuition remonte aux rites funéraires, qui marquent les premiers rapports à l'objet des êtres humains.

I C Oui, par exemple dans la civilisation égyptienne, les objets courants du·de la mort·e étaient placés autour de lui·elle dans sa tombe et l'accompagnaient dans l'au-delà. Le corps, devenu lui aussi un objet, prenait finalement la même nature que ces objets courants, qui lui étaient associés.

J E Les objets manifestent notre condition de mortel·le, mais on ne ressent pas de pathos dans ton travail à ce propos.

I C Non, il y a une forme de mise à distance. Je m'intéresse beaucoup à la fonction du pathos et cela fait longtemps que je souhaiterais en introduire dans mon travail, mais c'est difficile. Je pense que c'est lié à cette incapacité de verbalisation. Le pathos est là pour exprimer quelque chose violemment, et je n'arrive pas à manipuler ce signe sur le plan artistique. Dans les installations et les dessins avec des cheveux, les objets font office

d'éléments pathétiques, ou du moins chargés d'émotion. Ils amènent une expressivité, mais sont toujours intégrés dans une grille abstraite pour être observés de manière distanciée.

J E On a évoqué le fait que les breloques focalisaient parfois l'attention entière des spectateur·rice·s de tes installations sur socles. As-tu l'impression que le pathos pourrait engloutir tout le reste de ton propos?

I C Oui. Au début j'utilisais des objets, cheveux ou bijoux, provenant de ma propre famille. Alors que je souhaitais que ces objets fonctionnent comme des images communes, la question autobiographique revenait sans cesse. Ce n'était pas faux, mais cela ne m'intéressait pas vraiment sur les plans artistique et discursif. Je me souviens d'un commentaire de Mike Kelley sur la réception publique de ses poupées tricotées. Le public pensait qu'elles faisaient allusion à une enfance traumatique, alors que lui les traitait d'un point de vue politique.

J E Est-ce que l'équilibre entre le fait de laisser parler les formes et d'exprimer quelque chose de soi serait difficile à trouver? On ressent parfois dans ton travail un certain silence, que tu crées pour laisser

parler ton travail, mais on ne peut s'empêcher d'entendre un bruit de fond. Cette question ressort comme un enjeu...

ᴵ ᶜ C'est un enjeu, oui. Je ne souhaite pas imposer un discours au·à la spectateur·rice, cela me paraîtrait autoritaire. Et la recherche d'une forme esthétique en soi, dégagée des intentions du discours, m'intéresse. Certain·e·s artistes travaillent très directement avec ou à partir d'un matériau très personnel. Je le fais aussi, en partie, mais ne souhaite pas nécessairement énoncer, ou clarifier, ces éléments biographiques. Cela donne un travail plus silencieux.

ᴶ ᴱ Tu laisses ainsi peu d'ancrage référentiel au public.

ᴵ ᶜ Il y a des ancrages référentiels, assez lisibles je crois, mais aussi un propos intime plus obscur et glissant.

ᴶ ᴱ Cela donne à ton travail une forme d'absolu, d'universel. Cela n'enferme pas ton travail dans une histoire précise. Et même si la composante biographique peut être décelable, il y a une grande pudeur dans ce que tu restitues.

ᴵ ᶜ J'espère que ce qui est confus peut aussi prendre une valeur commune, et de ce fait inclure le public.

ᴶ ᴱ Attends-tu d'être comprise par les spectateur·rice·s?

I C Il y a tellement de manières de comprendre une pièce, chacun·e devrait être libre de l'interpréter comme il·elle veut et d'en tirer ce qu'il·elle veut. Au début, je lisais peu les critiques sur mon travail. Mais après quelques commentaires qui m'ont paru être des contresens, j'ai tout de même souhaité préciser quelques points, comme le fait qu'il s'agit d'un discours critique avant d'être une narration autobiographique.

J E Après ces dix années passées à travailler sur ce thème, te sens-tu au bout d'un cycle?

I C En ce moment, je cherche un moyen de renouveler mes formes et d'intégrer un discours plus direct pour que le travail soit plus ancré dans l'actualité. J'ai eu le sentiment récemment de ne plus pouvoir travailler avec mes outils conceptuels habituels à cause de la situation mondiale que nous vivons, qu'il était possible de faire un certain travail artistique en temps de paix, mais que celui-ci n'était plus viable en temps de guerre, ou dans des situations très violentes comme celles que l'on connaît en ce moment.

J E As-tu envie d'évoquer cette actualité d'une façon ou d'une autre?

I C Oui. Mais je voudrais y réfléchir

de façon plus précise et plus intime. Cela demande de la concentration et des outils intellectuels encore à acquérir, il me semble.

J E Nous vivons en Occident de façon très protégée et distanciée de la mort. Aujourd'hui, les naufrages à répétition dans la Méditerranée ont introduit un rapport de proximité avec la mort, avec les corps morts, que l'on ne peut plus ignorer.

I C C'est effroyable, très difficile à réfléchir. Je m'intéresse à l'histoire d'un système longtemps dominant. Et j'appartiens moi-même à ce système, qui constitue aussi un point de vue et une manière de penser spécifiques. Je trouve essentiel que le contexte depuis lequel je parle soit énoncé et conscient.

J E Tu choisis volontairement des formes qui ont du potentiel et qui ont cette capacité à condenser du sens ou des signes.

I C J'espère en tout cas qu'elles fonctionnent comme telles.

J E Le bijou est comme un fil rouge pouvant conduire à beaucoup de questionnements contemporains.

I C Oui. Le dernier film que j'ai fait, *Subterranean* (2017) → Ⓓ Ⓕ Ⓖ, évoque les souterrains et la transformation des matériaux. L'or enfoui, extrait dans des conditions de travail qui relèvent le plus souvent

de l'exploitation, et qui entre ensuite dans un circuit de valorisation. On y voit des mains rouges qui manipulent de petits objets. Du faux sang et de faux diamants. La grammaire filmique est toujours la même, mais le sujet est plus direct. Et l'usage du faux pointe aussi une dimension fantasmatique contenue dans les objets de valeur et les images médiatiques.

J E Tu as commencé par faire des films et des dessins.

I C Je faisais des dessins très abstraits, très minimaux, des représentations synthétiques d'espaces architecturaux. Je pense qu'ils m'ont aidée à concevoir les installations, qui sont des dessins dans l'espace.

J E Tes dessins n'avaient pas de finalité autre qu'eux-mêmes?

I C Non, ils représentaient des espaces, des perspectives, des réductions. Ce sont des grilles orthogonales inspirées de schémas de jardins français. Ensuite, j'y ai introduit des boucles de cheveux, c'est-à-dire de l'organique et du pathos.

J E Dans tes films en revanche, il n'y a pas de narration, mais la dimension illustrative est plus présente, plus directe. Quelle place occupent-ils dans ton travail?

I C Je fais des films depuis 2001, à raison de deux ou trois films d'environ 1,30

minute tous les trois ans. Toujours avec le même système, sur une ou deux journées de tournage avec un dispositif très simple. Et quoi que je filme de ces petits ensembles d'objets agencés en atelier, je me dis que cela va donner quelque chose au montage. C'est surtout du montage et de l'écriture à partir d'images simples, qui fonctionnent presque comme des objets trouvés, tant leur captation est nonchalante et rapide. Je me suis rendu compte que les films faisaient écho à la réalisation des installations et des sculptures. Si leur composition est plutôt organisée, celle des films l'est aussi, si les sculptures prennent un aspect informe, les films montrent des matières déliquescentes. Avec le film, j'ai beaucoup moins d'inhibitions qu'avec les autres médiums.

J E Tu es donc plus en tension lorsque tu abordes la sculpture, alors que tu as une confiance fondamentale pour tes films. Et pourtant on te connaît beaucoup pour tes installations…

I C Oui. Mais les installations sont liées à la peinture et au film. Bien que l'on puisse les traverser, par le cadrage et la construction d'un point de vue, elles font directement référence à l'image bidimensionnelle.

J E Tu travailles en bidimensionnalité, tu crées des images en relief ?

I C Oui. D'ailleurs, les installations découlent d'une série de photographies intitulée *Savane autour de Bangui et le fleuve Utubangui* (2007) → Ⓚ, où des bijoux sont simplement posés sur un fond en contreplaqué. En voulant traduire ce système dans l'espace, j'en suis arrivée à utiliser des socles et des cimaises installés suivant un système perspectif. Je n'avais alors pas réfléchi à la fonction du socle, qui est ensuite devenu un sujet du travail – je veux dire le rapport à la valorisation, qu'il relève de l'archive muséale ou du *display* commercial.

J E Ce sont des éléments de composition qui sont parfois rendus dans une brillance évocatrice d'un certain milieu du luxe. Tu joues avec cela.

I C C'est vrai, la surface noire laquée de la pièce présentée au Musée de Louvain en 2014 et à la South London Gallery en 2015, l'associe au luxe, au fétichisme, et au monument funéraire. Mon rapport au matériau est conflictuel, j'y porte beaucoup d'attention mais sans avoir beaucoup de patience pour ça. Idéalement, j'aimerais ne pas avoir à faire avec.

J E Mais alors comment faire des objets d'art?

I C Une partie du travail porte sur ça, la fascination et le dégoût de la matière.

J E Est-ce que le film n'est pas une façon de résoudre la question du rapport au matériau?

I C Absolument. Les films sont des images flottantes, juste des représentations et des signes.

J E Ta façon de faire des films est très légère. Tu es précise, mais ce n'est pas encombrant.

I C C'est simplement un médium dont je me sens très proche. J'ai le sentiment de pouvoir exprimer ce qui m'importe assez justement. Dans les installations, j'essaie d'être de plus en plus précise, de mesurer la portée des objets choisis et d'assumer mes choix, mais je ne le fais pas avec la même légèreté.

J E C'est comme s'il y avait une contradiction interne, avec la volonté de faire de vrais choix esthétiques et d'aller jusqu'au bout d'une démarche formelle, tout en souhaitant se détacher de l'aspect matériel et de sa portée.

I C C'est un système de représentations, qu'idéalement je souhaiterais objectif.

J E Comme si tes œuvres t'apprenaient quelque chose.

I C Oui. Certaines me plaisent moins que d'autres formellement, mais sont mes préférées parce que leur processus de

réalisation m'a intéressée et qu'il est résolu de manière adéquate. Parce qu'elles me paraissent justes, structurellement.

^{J E} Est-ce un soulagement ensuite de te séparer de tes pièces?

^{I C} D'une certaine manière. C'est en tout cas moins encombrant.

^{J E} Je comprends mieux, je crois, en t'écoutant, pour quelle raison le film et le dessin te conviennent. Tout cela n'est pas sophistiqué et nécessite très peu de technique.

^{I C} Le dessin est très direct, il nécessite très peu d'outils. Et le film, en tant qu'enregistrement mécanique du réel, est très direct aussi – bien que plus technique.

^{J E} Comment vis-tu aujourd'hui le fait d'être à la fois sur le devant de la scène et à la marge de quelque chose, avec un travail très habité, une certaine densité intérieure qui te distingue d'une certaine scène artistique contemporaine?

^{I C} Je trouve cette marge assez saine, et équilibrée. Je n'ai jamais manqué d'expositions, de publicité, ou de retours critiques, sans en avoir trop non plus. J'ai eu ma première galerie à 36 ans, donc relativement tard, et aujourd'hui je suis soutenue par plusieurs galeries avec lesquelles le dialogue est très constructif. Je me sens aussi

en discussion avec quelques artistes dont je suis proche et une scène artistique plus jeune. Ces discussions sont très importantes et me donnent un ancrage.

Œuvres

Paysages X, 2016

Contreplaqué de bouleau baltique peint,
laiton, velours, divers objets trouvés,
609,6 × 541 × 266,7 cm
Photographie: Joshua White

Paysages XIII, 2021

Contreplaqué de peuplier peint à la bombe,
divers objets trouvés (partiellement peints
à la bombe), env. 515 × 663 × 300 cm
Photographie: Annik Wetter

Shimmers, 2017

16 mm transféré sur support numérique,
couleur, muet, 16:9, 1'25"
Caméra: Guillaume Gibout
Étalonnage: Alexandre Westphal

Subterranean, 2017

16 mm transféré sur support numérique,
couleur, muet, 16:9, 1'21"
Modèles: Cécile Bouffard, Isabelle Cornaro
Caméra: Guillaume Gibout
Étalonnage: Alexandre Westphal

Royaume, 2020

16 mm transféré sur support numérique,
couleur, muet, 16:9, 21'49"
Caméra: Guillaume Gibout
Étalonnage: Alexandre Westphal

Day for Night, 2019

16 mm transféré sur support numérique,
couleur, muet, 16:9, 1'28"
Caméra: Guillaume Gibout
Étalonnage: Alexandre Westphal

Celebration, 2013

16 mm transféré sur support numérique
et films d'animation trouvés,
couleur, muet, 16:9, 5'45"
Caméra: Jérôme Javelle/Thomas Brésard
Étalonnage et effets: Guillaume Gibout
Images trouvées issues d'*Alice aux pays
des merveilles*, *Blanche-Neige* et *Fantasia*
de Walt Disney

*Savane autour de Bangui
et le fleuve Utubangui*, 2007

Impression pigmentaire sur papier
d'archive, 35 × 50 cm

Homonymes IV, 2015

Moulage triangulaire noir, Acrystal coloré
dans la masse, 120 × 180 × 28 cm
Photographie: Aurélien Môle

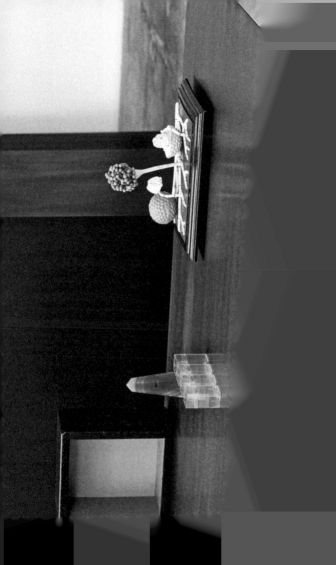

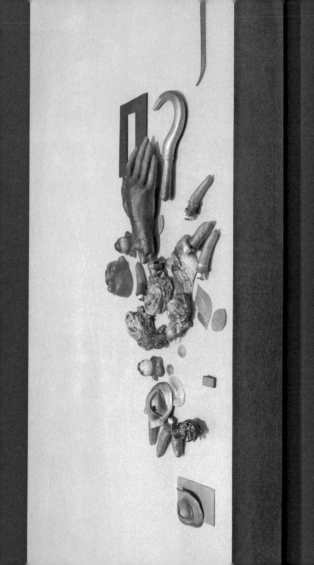

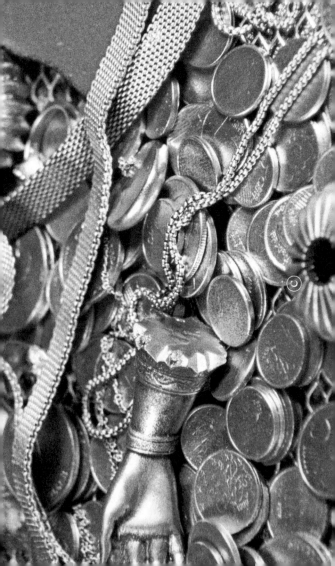

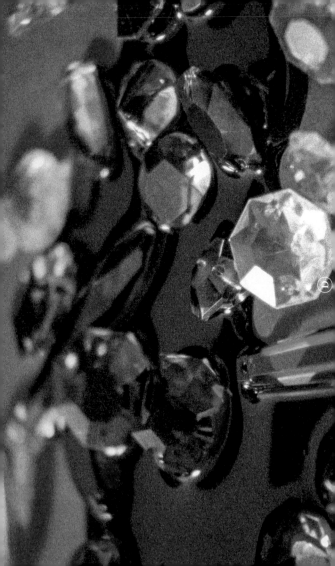

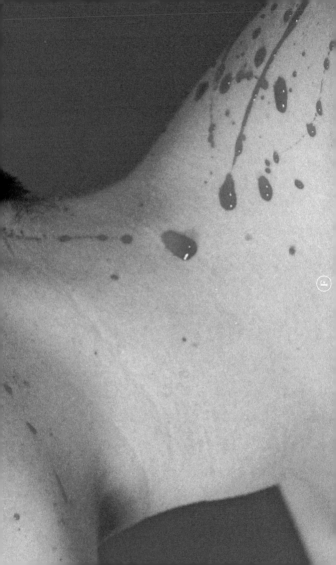

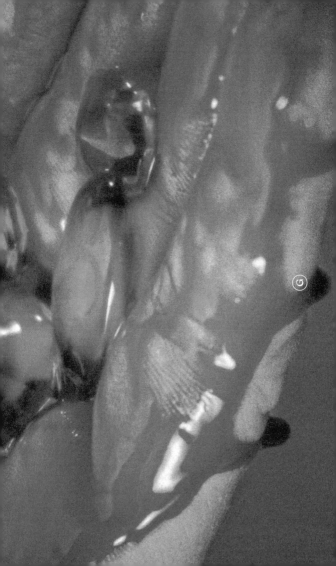

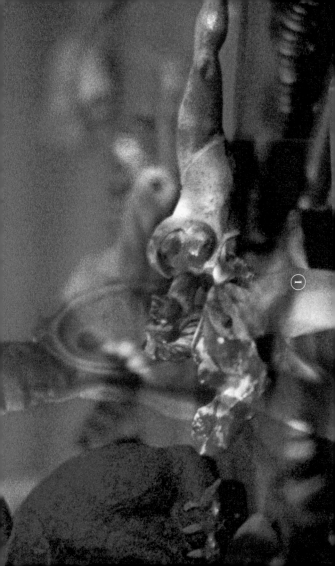

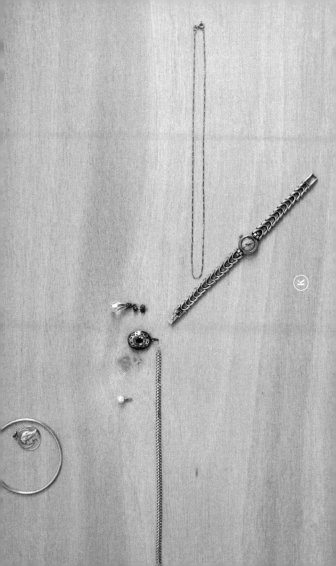

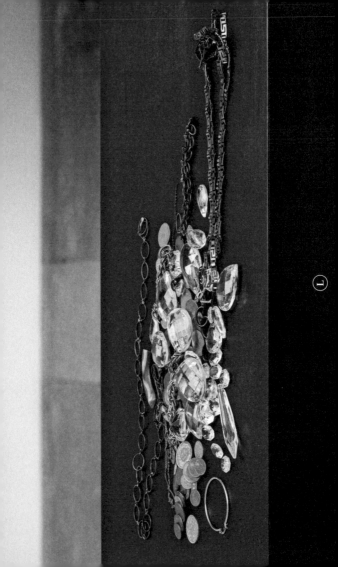

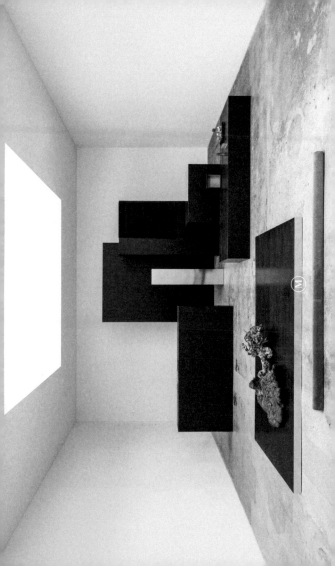

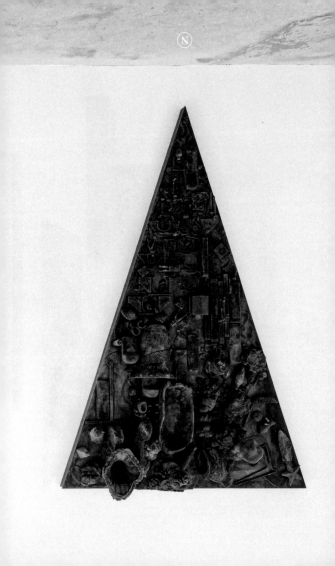

Paysages X, 2016

Painted baltic birch plywood, brass,
velvet, various found objects,
609,6 × 541 × 266,7 cm
Photography: Joshua White

Paysages XIII, 2021

Spray-painted poplar plywood, various
found objects (partially spray-painted),
circa 515 × 663 × 300 cm
Photography: Annik Wetter

Shimmers, 2017

16 mm film transferred to digital, color,
silent, 16:9, 1'25"
Model: Cécile Bouffard
Camera: Guillaume Gibout
Color grading: Alexandre Westphal

Subterranean, 2017

16 mm film transferred to digital, color,
silent, 16:9, 1'21"
Models: Cécile Bouffard, Isabelle Cornaro
Camera: Guillaume Gibout
Color grading: Alexandre Westphal

Royaume, 2020

16 mm transferred to digital, color, silent,
16:9, 21'49"
Camera: Guillaume Gibout
Color grading: Alexandre Westphal

Day for Night, 2019

16 mm film transferred to digital, color,
silent, 16:9, 1'28"
Camera: Guillaume Gibout
Color grading: Alexandre Westphal

Celebration, 2013

16 mm transferred to digital and found
animations, color, silent, 16:9, 5'45"
Camera: Jérôme Javelle / Thomas Brésard
Color grading and effects: Guillaume Gibout
Found images from *Alice in Wonderland*,
Snow White and *Fantasia* by Walt Disney

Savane autour de Bangui et le fleuve Utubangui, 2007

Pigment print on archival paper,
35 × 50 cm

Homonymes IV, 2015

Black triangular molding, mass-colored
acrystal, 120 × 180 × 28 cm
Photography: Aurélien Môle

Works

I think, why film and drawing suit you. They're not sophisticated and require very little in the way of technical equipment.

I C Drawing is very direct, it requires very few tools. And film, as a mechanical recording of reality, is also very direct–although more technical.

J E How do you find it, today, being at the forefront of the scene and at the same time on the margin of something, with a very inhabited work, a certain interior density, which sets you apart from a certain contemporary art scene?

I C I find this margin pretty healthy and balanced. I've never been short of exhibitions, publicity, or feedback from art critics, without having too much of them, either. I got my first gallery aged 36, so relatively late, and today I'm supported by several galleries with whom I have a very constructive dialogue. I also feel I'm in discussion with several artists I'm close to and with a younger art scene. These discussions are very important and give me an anchor.

light. You're specific, but it's not cumbersome.

I C It's simply a medium I feel very close to. I feel like I can express what matters to me fairly aptly. In my installations, I'm trying to be more and more precise, to weigh up the reach of the objects I've chosen and to own my choices, but I don't do it with the same lightness.

J E It's as if there was an internal contradiction, with the desire to make real aesthetic choices and to pursue a formal approach right to the end, while at the same time wanting to detach yourself from the material aspect and its reach.

I C It's a system of representations, which ideally I would like to be objective.

J E As if your works were teaching you something.

I C Yes. Some of them please me less than others at the formal level, but are my favorites because I found the process of making them interesting and it was resolved in an appropriate way. Because they feel right, structurally.

J E Is it a relief to then part with your pieces?

I C In a way. It frees up some space, at least.

J E Listening to you, I understand better,

about the function of the pedestal, which subsequently became a subject of the work—I mean the relationship between the pedestal and valorization, whether in the context of a museum archive or a commercial display.

^{J E} These compositional elements are sometimes rendered in a gloss finish that is evocative of a certain luxury. You play with that.

^{I C} It's true, the black lacquered surfaces of the piece presented at the Leuven Museum in 2014, and at the South London Gallery in 2015, associates the installation with luxury, fetishism and funerary monuments. My relationship to material is conflicted: I pay a lot of attention to it but without having much patience for it. Ideally, I would like not to have anything to do with it.

^{J E} But then how would you make art objects?

^{I C} Part of the work is about that, the fascination with the material and the aversion to it.

^{J E} Is film not a way of solving this question of the relationship to the material?

^{I C} Absolutely. Films are floating images, just representations and signs.

^{J E} Your way of making films is very

as these latter, my films have a relatively organized composition, and just as my sculptures take on an amorphous aspect, my films show deliquescent materials. I have far fewer inhibitions in film than in the other media.

J E So you're under greater tension when you tackle sculpture, whereas you have a fundamental confidence in your films. And yet many people know you for your installations…

I C Yes. But the installations are related to painting and film. Although you can walk through them, they make direct reference to the two-dimensional image through the fact that they frame and construct a point of view.

J E You're working in two dimensions, you're creating images in relief?

I C Yes. In fact, the installations stem from a series of photographs entitled *Savane autour de Bangui et le fleuve Utubangui* (Savannah surrounding Bangui and the Utubangui River, 2007) → Ⓚ, in which items of jewelry are simply laid out on a sheet of plywood. In wanting to translate this system into three-dimensional space, I ended up using pedestals and display panels installed following a perspective system. At that point I hadn't thought

me design my installations, which are drawings in space.

J E Your drawings had no purpose other than themselves?

I C No, they represented spaces, perspectives, reductions. They are orthogonal grids inspired by French garden designs. I subsequently introduced strands of hair, i.e. elements of the organic world and of pathos.

J E In your films, on the other hand, although there is no narrative, the illustrative dimension is more present and more direct. What place do they occupy in your work?

I C I've been making films since 2001, at the rate of two or three films lasting about one and a half minutes every three years. Always using the same system, shooting over one or two days with a very simple set-up. And whatever footage I get of these small ensembles of objects arranged in a studio, I tell myself that it will turn into something in the editing phase. It's primarily about editing and writing on the basis of simple images, captured in such a casual and rapid way that they function almost like found objects. I realized that my films were echoing the way I was doing installations and sculptures. In the same way

about. I'm interested in the history of a system that has been dominant for a long time. And I myself belong to this system, which also constitutes a particular point of view and way of thinking. I find it essential that the context from which I am speaking is clearly stated and is conscious.

J E You deliberately choose forms that have the potential and capacity to condense meanings or signs.

I C I certainly hope that's how they work.

J E Jewels are a thread leading to many contemporary questions.

I C Yes. The last film I made, *Subterranean* (2017) → Ⓓ Ⓕ Ⓖ, invokes underground depths and the transformation of materials. Buried gold, mined in working conditions that are mostly exploitative, and which then enters a circuit of valorization. You see red hands playing with small objects. Fake blood and fake diamonds. The film grammar is still the same, but the subject is more direct. And the use of fakes also highlights a fantastical dimension contained in valuables and media images.

J E You started by making films and drawings.

I C I made very abstract, very minimal drawings, synthetic representations of architectural spaces. I think they helped

work is a critical discourse before being an autobiographical narrative.

J E After ten years of working on this theme, do you feel you're at the end of a cycle?

I C Right now I'm looking for a way to renew my forms and integrate a more direct discourse, so that my work is more anchored in current events. I recently had the feeling that, because of the state of the world we're living in, I could no longer work with my usual conceptual tools, and that although it was possible to pursue a certain kind of artistic work in peacetime, this was no longer viable in wartime, or in very violent situations like the ones we are experiencing right now.

J E Do you want to evoke this current situation in some way?

I C Yes, but I would like to reflect upon it in a more specific and more intimate way. That requires concentration and intellectual tools still to be acquired, in my view.

J E In the West, we live in a way that is very protected and distanced from death. Today, the repeated drownings in the Mediterranean have introduced a close relationship with death, with dead bodies, that we can no longer ignore.

I C It's appalling, very difficult to think

with or starting from material that is very personal. I do this too, in part, but I don't necessarily want to set out or clarify these biographical elements in detail. It makes for a more silent work.

_{J E} So you leave the viewer few referential anchors.

_{I C} There are fairly legible referential anchors, I think, but also an intimate project that is more obscure and harder to pin down.

_{J E} This gives your work something absolute or universal in nature. It doesn't confine your work within a specific history. And even if the biographical component is detectable, there is a great sense of propriety in what you render into form.

_{I C} I hope that what is vague can also take on a common value, and in this way include the public.

_{J E} Do you expect to be understood by the viewer?

_{I C} There are so many ways to understand a piece, everyone should be free to interpret it how they want and to take from it what they want. In the early days, I didn't often read the reviews of my work. But after seeing a few comments that seemed to me to be misunderstandings, I wanted to clarify a few points, such as the fact that my

sometimes attract viewers' attention to the exclusion of everything else. Do you feel that pathos could swallow up the entire rest of your project?

I C Yes. At the beginning I used objects, hair and jewelry sourced from my own family. Even though I wanted these objects to function as collective images, their auto-biographical aspect kept coming up. This wasn't wrong, but it didn't really interest me at the artistic and discursive levels. I remember a comment by Mike Kelley on the public reception of his knitted dolls. The public thought they alluded to a trau-matic childhood, whereas he treated them from a political point of view.

J E Is it hard to find the balance between letting forms speak for themselves and expressing something of yourself? One sometimes senses in your work a certain silence, which you create so as to let your work speak, but one can't help hearing a background noise. This question of find-ing a balance stands out as a major factor…

I C It's a major factor, yes. I don't want to impose a discourse on the spectator– that would seem authoritarian. And I'm interested in the search for an aesthetic form *per se*, free of the intentions of the discourse. Some artists work very directly

interest in existence in its material aspect.

^{J E} Your gut feeling goes back to funerary rites, which mark human beings' first relationships with objects.

^{I C} Yes, in the civilization of Ancient Egypt, for example, objects useful to the deceased were placed around them in their tomb and accompanied them to the afterlife. The body, which had also become an object, ultimately took on the same nature as the quotidian objects associated with it.

^{J E} Objects manifest our mortal condition, but there is no sense of pathos in your work in this regard.

^{I C} No, there is a form of distancing. I'm very interested in the function of pathos and I've long wanted to introduce it into my work, but it's difficult. I think it is linked to this inability to put things into words. Pathos is there to express something violently, and I haven't yet managed to work with this sign on an artistic level. In my installations and in my drawings featuring hair, the objects act as elements of pathos, or at least as objects charged with emotion. They add expression, but are always integrated into an abstract matrix so that they can be observed in a distanced manner.

^{J E} You've mentioned the fact that the trinkets on pedestals in your installations

record their modification under the effect of these variations, and this obsession with wanting to fix an object, with wanting to see it in its entirety, arguably has something of the nature of an autopsy. Castings, too, are the result of a modification: a shapeless and liquid mass becomes a specific form when it solidifies in the mold. I associate this going backwards and forwards from formlessness to form with the passage from the living to the inert. And it seems to me that our profound complicity with objects is bound up with the identification of the living subject with something inert. A kind of consciousness on the part of the subject of its "becoming object".

J E Is your way of filming ritualized?

I C I realize that I always repeat the same gestures when I make a film, but I'm not interested in ritual as such. And my films never have a soundtrack, because that would create an additional space and temporality, added movement and text. I prefer to them to remain purely visual: it better translates our inability to put things into words when we're overwhelmed by what we're looking at.

J E You say that we carry within us this relationship to the inert object...

I C It's a gut feeling, relating to my

J E You reflect on our fascination with objects. The small object you position [in a work] draws in our gaze like an irreducible narrative index. You find the right articulation in terms of form and concept, but the reception of your work eludes you. And at the same time, this confirms our boundless fascination with the object, just as we're attracted by the latest gossip.

I C It's interesting to play with that, with the fantasy. Most of the objects I use are just replicas, they're fakes. But they activate a dimension of fantasy.

J E As I was walking to meet you, I was thinking of the aphorism by François de La Rochefoucauld: "Neither the sun, nor death, can be stared at fixedly." This made me think about our conversation on the fixedness of the image, but also about the lurid and funerary aspects that run through your work.

I C They're reasonably present, it's true. I regularly make films in 16 mm, which all use the same, very simple film grammar, fairly similar to that of structural cinema, which I discovered later. They only feature still shots and a few panning shots taking from different angles and distances, showing small compositions of objects under variations of colored light. I obsessively

structures. I'm interested in this tension between the conceptual intention, which denaturalizes and distances, and the irreducible character of the found objects, because it potentially creates a critical discourse that deconstructs all the parts.

J E Abstraction leaves the public a great deal of interpretive scope, and the "narrative" object is an anchor, a gateway into the piece. It opens it up and delimits it at the same time.

I C Yes, sometimes the object carries a narrative that I misjudged, or that I didn't want, and which closes the discourse. It attracts the attention more than the structure of the piece does, to the detriment of the whole. Ideally, I would like objects that are contextualized, that show what I specifically want to say, while remaining generic, without a strict anchoring.

J E This raises the question of the objects' symbolic significance. It's hard to escape that...

I C I hope the fact that they are presented in an abstract context allows the viewer to analyze the codes of reading we use and hence to escape them a little. For all that, the objects retain their narrative or emotional charge and if I show them, I obviously have to work with that.

complicated. In fact, the art economy can be quite simple. Making an object in your workshop and selling it at a price that corresponds to the costs of its production and marketing, plus a certain added value, is relatively healthy. It's more complicated when this added value becomes exponential.

J E Your work is a mirror that holds up to us our relationship with the object.

I C Yes, but in a way that may seem paradoxical, I don't mind some of my pieces being destroyed. Many are reproducible systems. I'm interested in the relationship that a human being can have with something non-human, and in all that this relationship engenders: the libidinal and financial economy that flows out of it, the fact that [the objects in my works] testify to a social relationship or a class system, the intellectual and erotic excitement that they produce. But I don't really focus on the objects for themselves.

J E The small trinkets are often the elements containing a story. They tell a story.

I C The forms I draw are minimal or distanced rather than expressionistic, and I use these objects for their expressiveness. They carry a narrative, independent of the aesthetic gesture I produce. They are integrated as an addition within abstract

produced masterpieces, is made up of murderers and looters?

J E Does this sensibility come from your childhood in the Central African Republic?

I C Perhaps. And also from a family situation where some of my relatives suffered cruelly from tough economic decisions taken after the stock market crash of 1974.

J E In creating precious objects, are you reflecting on their value?

I C I am very intrigued by the emotional relationship we have with objects. This implies, by extension, the hypervalorization of certain objects, including art objects, their extraordinary status and their commodification.

J E You are in a position where you meet people who will own your pieces. How is this for you socially? Do you ideally imagine a circulation of artworks?

I C I produce objects and so I have to come to terms with the economy that goes with it. I couldn't write music, for example. I could also say to myself that I don't want to be part of this economy, and make films that were screened uniquely in museums, or immaterial works. But as my work is about objects, as it includes them and is based de facto on a certain materialism, it's

I C They often have a historical refer-
ent. In my films and installations, I pri-
marily show small, used objects that I buy
at flea markets. I headed spontaneously
towards these types of objects, which are
typical of European middle-class culture.
In my first drawings I used hair, but sub-
sequently small rings, crystals, coins,
etc. These objects became a material in
themselves.

J E Like a repertoire?

I C Yes, they embody the idea of value
and its circulation, a collective history, and
lots of individual memories, too. A bit of
the glossy surface of things.

J E Do you still accumulate them?

I C I buy them to use in my films or
installations, and then I get rid of them.
I don't have a collection of anything.

J E There is an underlying political
dimension, which is not immediately leg-
ible, but which runs through your work
through the choices you make.

I C Yes, even if it's sometimes difficult
to keep to. Many of my pieces deal with
colonialism and the history of capitalism
from the point of view of the ruling power
and the conqueror, if we think of European
expansionism. What do you do when the
culture to which you belong, which has

variations allow the scope of the work to be clarified and at the same time complexified. And I can be surprised by the new meaning that emerges.

J E How do you choose your materials? You say you don't think like a sculptor, but the technical aspects are still important, even if your approach is more closely linked to the image and the two-dimensionality of the painting. You have quite clear biases towards certain materials.

I C Choosing the materials is difficult and it can take me a long time. Either it's intuitive, or I try to find a logic. At the moment, I'm choosing materials that evoke fetishism. I've started working with elastomer, and with velvets for their haptic quality. Using velvet reminded me of reading Fernand Braudel's *The Dynamics of Capitalism* (1977), in which he says that the first bank was established in Genoa, a city that traded in velvet. So it is a fabric very much linked to the history of capitalism, which is partly what *Paysages* is about, in the same way as the principles of perspective invented during the Renaissance are linked to the beginnings of expansionism by European countries.

J E These choices need a strong historical or referential anchor.

designed by myself but realized by my assistants, who also participate in some of the design stages. This relinquishing of subjectivity at a given moment is important in the development of many of my pieces.

J E You trust an initial idea. You start from an idea rather than from a material. Then a number of elements come to fuel or embody that idea. When all the pieces are there, a combinatorial process allows the idea to take shape. Does the process fail sometimes, if the arrangement isn't quite right?

I C It's a back and forth between what is structural, or conceptual, and what is visual. This potential dissociation between the container and the content, which leads to being able to determine if the content changes when the form changes, raises a real question. When I make color variants within the same series of casts, are they all the same in terms of content? Or when several works have clearly different forms but issue from the same conceptual process, are they different?

J E When we make casts, we're working as it were blindly. Does the multiplication of the same thing cause a new meaning to emerge?

I C For me, the series, or multiplication, introduces a different meaning. The

the object, etc. For me, installations are arrangements of found objects, in a structure drawn in space. Beauty really emerges out of the installation, the display; there are no mechanical or physical questions of one material articulating itself vis-à-vis another, except in a very distanced way. This question of harmony is different for everyone. For me, it derives from a formal and discursive montage between the different parts, in the manner of a film montage.

J E Does this process include an element of chance or surprise for you, as you would like it to do for the person who discovers your work? Or are you very clear about what you are going to find and what is going to work?

I C Mostly I start from a gut feeling, a mental picture, or a subject I want to work with, and I go backwards and forwards between decisions that are clearly articulated and a part that is uncontrolled. I've worked several times with combinatorial systems and with compositions created with the means of chance, in which my subjectivity is not involved. My *Paysages*, even if they've now become autonomous, are also inspired by pictures that were painted by someone else. A certain number of sculptures and paintings are also

time as being narrative figures. The presence of an object, even a very unassuming one, can introduce a meaning that illuminates—or destabilizes—the whole. First and foremost, it's about creating an ensemble in which the different components, however heterogeneous, appear to function organically.

J E At some point, you're conscious that you're looking for this harmony and you find it.

I C I'm not looking specifically for harmony, but rather for something that fits and clarifies what's in my mind. Imbalance can be very harmonious. Mike Kelley's installations are not harmonious, but they function in terms of meaning. *Celebration* → ①, the short film I made in 2013 and which includes images from Walt Disney cartoons, is completely unbalanced in its form—but it's that strangeness of composition that works.

J E Would beauty be the point of encounter with the object or with the image?

I C For me, beauty lies a great deal in montage relationships. Suddenly, a particular arrangement makes sense. For sculptors, the material has a direction in itself—its positioning at ground level or at a raised height, the fact that you walk around

I C When I was doing a lot of drawing, I was fascinated by Sol LeWitt, by the mathematical construction of his objects and the palpable effect that non-subjective forms produce on the viewer. I subsequently looked at many of the 1980s artists associated with the Pictures Generation and its developments: Sherrie Levine, Dara Birnbaum, John Miller, and of course Mike Kelley. I had a harder time understanding the art of the 1990s, its relationship to the institution, to fiction and the narrative…

J E The conceptual dimension is present to a fair degree in the work of some of these Pictures Generation artists.

I C Yes, I feel very close to this dimension in their case. It's about a reflection on the nature and status of images and objects, their economies and their modes of circulation. I'm very interested in their relationship to iconicity.

J E Returning to the notion of harmony, how would you define it? Is it a question of proportions, of balance, of contrasts?

I C In my large *Paysages* (Landscapes, 2009–2021) installations → Ⓐ Ⓑ Ⓛ Ⓜ, I've borrowed the rules of proportion from classical art (the paintings of Nicolas Poussin). The objects then function as graphic elements in space, at the same

I C No, but I like not knowing in the first instance what I'm looking at; I like confronting the "unprocessed" material that the presence of the image or the object immediately reminds me of. And I sometimes have the impression that if a text takes charge of the work at the outset, this reading prevails over the object. Having said that, there are many works that I love that essentially derive from a paratext.

J E Listening to you, I'm thinking that your approach must be quite explosive in the contemporary art world. Have you sometimes felt at odds with the "scene"?

I C Not completely, because when I started doing exhibitions around 2006–2008 in France, quite a few artists were working on the question of iconography, source images and the archaeology of representations. I could link to these approaches, even if my relationship to text and literature was quite different. It was at this time, too, that I saw Allen Ruppersberg's work at Air de Paris, which greatly inspired me.

J E If we take the major movements in contemporary art, which are the ones that have spoken to you, knowing your need for the pre-eminence of the gaze and the object?

scheme was supposed to express such and such an idea…

J E You had forged a certain idea of beauty during your university studies. But then you found this piece by Mike Kelley beautiful. It gave you access to another dimension of beauty.

I C It was clearly a different dimension– having said that, Kelley also wrote a lot about the sublime. At any rate, these two pieces side by side formed a very striking ensemble, sophisticated and brutal at the same time.

J E The Beautiful is a crucial aspect of your work.

I C Let's say it's something I've thought about a lot. I like the idea that it offers a possible way into a work. It's a simple hook, maybe in the order of the spectacle, which acts at a level below all verbal formulation. It's a physical impression.

J E A kind of initial astonishment.

I C Yes, it's what John Dewey talks about in *Art as Experience* (1934). You can call it fascinating, or insufficiently critical, but I value this naïve relationship to a work as if in front of a natural spectacle.

J E You mean that the conceptual apparatus sometimes prevents access to the work?

these objects, his imagery and the way in which it had been set up. The piece operates with montage effects, which for me resonate with film editing. On one table, Kelley presented found objects with a specific iconography—standardized religious objects and a number of objects from his childhood—mired in a shapeless mass of papier-mâché, sprayed with blotches of paint in a haphazard manner. Next to it was another table bearing the accumulated remains of an architectural model painted red. It was a montage of two clearly identifiable sequences, based on the contrast between the built and abstract aspect of the second and the shapeless, narrative aspect of the first. I thought it was very beautiful.

J E You didn't find in it the harmony of the paintings of the 18th century…

I C No, but I was undoubtedly looking at works of contemporary art through somewhat reactionary eyes, and it was an intellectual effort to change my aids to comprehension. In conceptual art, I understood what was structural and permutatory, for example, but I understood the poetic and ephemeral works very little. And for the more contemporary things, I had a lot of trouble with their use of metaphor, with grasping why such and such a formal

Wishing Well (1999) and *Educational Complex* (1995), installed side by side.

J E Was someone there to explain the artist's approach to you?

I C No. But Kelley's intention was clear to me, his language needed no explanation, like that of the European classical art with which I was familiar.

J E You had the sense of meeting the artist…

I C Yes, of really understanding his art, something that had rarely happened to me until then.

J E Were you still enrolled at the Beaux-Arts?

I C It was a few years later, after I'd lived in Berlin. At the Beaux-Arts I did drawing, make short films… I wasn't doing much in practice, mostly noting down ideas.

J E In the piece by Mike Kelley, did you find the notion of fixity that you mentioned?

I C The two pieces together formed a very clear, very focused image. And I know, from reading his texts and interviews, that Kelley is very interested in this question of fixity. He addresses it very directly in *The Uncanny* (1993/2004).

J E It was a powerful encounter…

I C It was a very important encounter for me. I understood why he had selected

trouble understanding it at first. Besides, I didn't take the classes on contemporary art history at the École du Louvre, I was attracted by more classical forms.

J E This classicism is found in your work. How did you go from François Clouet to the world of contemporary art, which is reputed to be quite closed?

I C Parallel to my art history degree, I was taking painting classes with a friend. We were doing life classes and abstract painting in an Expressionist style. One of the teachers encouraged me to apply to the École Nationale Supérieure des Beaux-Arts, which had never even occurred to me. That's how it happened. I was a little older than most of the students. I'd had enough of art history and I wasn't sure what to do next. I didn't understand the more contemporary forms developed by the other students, which seemed to me weak or quite simply inaccessible. This changed when I went to London, where a friend I met there acted as an educator. He was very good at talking about all areas of contemporary culture. And then I discovered the work of Mike Kelley.

J E Can you describe that moment?

I C It was at the Palazzo Grassi. Two pieces from the projects *Chinatown*

if possible in chronological order.

J E You saw them at a young age, around twelve or thirteen, right?

I C Starting at that age and over the years that followed. I loved them and so did my friends. Even if they remained very elliptical and mysterious to us.

J E You didn't go to museums?

I C I knew the mainstream museums, but I struggled to get onto the same wave length as the contemporary art scene. Contemporary production struck me as very difficult to understand and made little sense to me. It never even occurred to me to go and see shows of contemporary art. It was also, quite simply, a less accessible and less common sphere than cinema or classical art.

J E The classical form, the recognizable language that you already admired in Chardin, these were important.

I C Yes, of course. I did a degree in art history, with a specialization in 16th-century European Mannerism. The fact that I was accustomed to classical forms, which are narrative and very contextualized, may have been a kind of obstacle when it came to getting to grips with contemporary art. The language of contemporary art follows other logics and struck me as much more abstract and diffuse. I had

J E So you weren't particularly interested in narrative…

I C What I liked was more abstract, or at least I liked the abstraction—a certain dissociation between the subject and the form—in the narrative images I saw. For me, this had a metaphysical quality related to the fixity we talked about earlier, and to feelings you can have in nature.

J E You liked works that were not very demonstrative, with a strong internalized dimension.

I C Yes. All through this period I also went to the cinema a very great deal with my father. We saw an enormous number of movies during the school holidays, and I quickly felt more at ease with cinema than with contemporary art—as is indeed still somewhat the case.

J E What kind of movies did you see?

I C All the new releases and auteur movies: Robert Bresson, Carl Theodor Dreyer, John Ford, Alfred Hitchcock, Nicholas Ray, the great Japanese movies, New Wave cinema, the Italian neorealists, etc. Formally experimental movies that have become classics, but which broke with academic cinema. I saw Andy Warhol's films, too. I tended to want to see every example of a filmmaker's work and

Did leaving the Central African Republic and coming to France have an impact on your imagination, or simply on your way of imagining artistic practices?

I C In the Central African Republic, I had a very strong sense of the physicality of things, of the sensuality of nature. This produced sensations that I did not feel in the same way afterwards—perhaps because they were too close? I don't retain many visual memories [of the CAR], but it remained very important and alive to me for a long time.

J E Then you went to France.

I C Yes, we moved to Paris. At the age of twelve or thirteen, I had friends whose parents were very interested in modern and contemporary painting. It was from this point, during my adolescence and the years that followed, that I started to take painting classes, going occasionally to museums, and above all going to the cinema.

J E Were you already drawn to certain types of artworks?

I C I really liked Chardin and the portraits by François Clouet, with their very delicate, transparent color palettes. I realize that both have a distanced quality, which induces a form of abstraction.

an artist, I look at a Chardin painting not in the position of its author, but as a third party exterior to the ensemble made up of the painter and their object of representation. I am not in a position whereby I identify with the artist. But let's go back the question of fixity. Cinema is a moving image, yet you were looking for something fixed in the movies you watched?

ı c I was drawn to a certain category of cinema, the rather "existential" movies by directors like Andrei Tarkovsky and Michelangelo Antonioni, which translate a kind of consciousness detached from the flow of reality. I first felt this consciousness of the self in nature, and I later understood that still images interested me from this point of view.

ȷ ᴇ Was your family environment directly bound up with a certain cultural milieu?

ı c My father played the violin when he was young and listened to a lot of music. Beauty was important to him. My mother's family liked art, but without making it a career. Except for an uncle, whom I liked very much, and who was a painter.

ȷ ᴇ So art was part of your natural environment?

ı c Music, yes. The rest was part of it in a more remote way.

I spent a lot of time in nature. I lived in Madagascar and then in the Central African Republic up to the age of five or six, before moving to France. There are many movies that capture this kind of feeling–those of Robert Bresson, for example. Nature in these movies is indifferent to human passions, and space is perceived in a fragmented way, by means of freeze-framing and successive moments of fixation. I realize that it's a very obsessional cinema.

J E When you watched these movies, did you feel what you felt as a child in front of nature?

I C Yes.

J E Did that give the feeling of belonging to a group, a community for whom the artists are the spokespersons?

I C I certainly had the feeling of a community of language with these different objects, the movies and the paintings. The feeling of understanding this language, which is closely linked to perception and the gaze. It was a specific way of making a statement.

J E So you had the impression of understanding the gaze rested by the painter on the object. Amazing!

I C Really?

J E Yes, if I take my own case, not being

^{J E} When you invoke nature as an artistic image, do you feel a form of wonder at its beauty, or is it more as if you were dealing with an absolute?

^{I C} It's a feeling of beauty and of panic at beauty, of being overwhelmed by what you're looking at. These moments of fixity in nature also made me feel and measure time.

^{J E} Would this be a definition of what art was at this period of your life?

^{I C} I remember cutting open a lemon and thinking that its internal structure was perfect, indescribably perfect. When I was about seventeen, I read a poem by Charles Baudelaire, which I've never been able to find again: it described this sense of impotence in the face of beauty and the disappointment of having to abandon the idea of understanding it or merging with it.

^{J E} Would understanding it mean being able to appropriate the harmony of nature?

^{I C} Just being able to appreciate it in a less confused and less passive way.

^{J E} So the definition of your art is not linked to specific cultural environments that may have marked you or acted as a turning-point in your career.

^{I C} No.

^{J E} Was your childhood spent close to nature?

J E I'd like you to tell me, to begin with, how you discovered what art was. What are the first examples of art you saw?

I C They were firstly impressions, at certain points in time, of nature and its fixity. These were later followed by periods of aesthetic discovery, such as discovering the painting of the eighteenth century, which I must have seen first of all in reproduction. I remember in particular the still lifes of Jean-Siméon Chardin, and the feeling that they belonged to a language that I intimately understood.

J E How old were you?

I C I was fairly young, around ten or twelve years old. It was a general feeling, one I got in front of nature and at the same time in front of these paintings and some of the films I watched. The feeling of perceiving something that might not be in the order of the everyday and might belong to another temporality.

J E A temporality that might be greater in scope?

I C Greater, and fixed. Like a realization. The fact of understanding what we are seeing, of pinning down a specific moment. I think this is similar to what Gilles Deleuze describes in Michelangelo Antonioni's work as "optical situations".

A Conversation
between Isabelle Cornaro
and Julie Enckell

spontaneous assemblages, of a direct and immediate apprehension of objects which is then regulated by the rigorous process of editing. Here, the pictorial element returns via the medium of color, by means of filters and deliquescent or glistening materials, which provoke a dynamic of attraction and rejection, a repulsive lyricism, almost *ad nauseam*. "Part of the work is about that, the fascination with the material and the aversion to it", underlines Isabelle Cornaro at the end of the interview. She thereby sums up the tension inherent in her work, whose potency resides precisely in the ambivalence with which she presents us, and through which she interrogates the paradoxes of humanity, without ever seeking to explain them.

Julie Enckell

The following interview is based on the conversations between Isabelle Cornaro and Julie Enckell, which took place in 2018, at the artist's home.

series → Ⓐ ⒷⓁⓂ, she starts from the paintings of Nicolas Poussin (1594–1665) and positions their different planes in three dimensional-space. These sober and at the same time sensual installations let us physically experience the picture and its areas of flat color, penetrate its space, and— by travelling in reverse–feel the physical substance of its materials. From the representation of an oriental carpet, Cornaro namely returns to the object itself, tracing the path backwards and returning to the model, the original object. In the monochrome and silent installation, hieratic in the manner of a stark stage set, a jewelry trinket placed on one of the pedestals catches the eye, sparks the imagination, focuses the attention and reminds us of our almost fetishistic connection with jewels.

Without being personally attached to the objects she uses, Isabelle Cornaro is interested in their seductive potential and focuses on their symbolic or erotic quality. These objects also lie at the heart of the films she has been making in almost ritual fashion for the past twenty years, at a rate of about two films every three years. For the artist, these short films (between one and three minutes in length) are the place of

her, insofar as it allows her to interrogate the complex relationship between the original material and its imprint or its memory, and vice versa.

Transpose, spread out, divide up. In her 2012 *Homonymes* (Homonyms) series, Isabelle Cornaro presents assemblages of accumulated objects drawn from deliberately separate categories: naturalistic objects, objects decorated with stylized motifs in bas-relief, objects whose geometric shapes point to their historical classification. The artist also plays with the effects of matte and gloss, of felted or embroidered texture. We are simultaneously inside and outside, near and far, touched by what we see and unable to reach it. In these monochrome compositions, Isabelle Cornaro thus questions our perception of objects and their power of evocation. She refers us to the archaic and powerful link that connects us to these elements throughout the ages, as if they were extensions of ourselves. And to art's capacity to place them at one remove, in a certain fixed state of being that restores to the composition its full abstract potential even as it encases or fossilizes the objects. In her *Paysages* (Landscapes, 2009–2021)

these two installations side by side, Isabelle Cornaro saw the confirmation of a possible coexistence of the formless and the built, the narrative and the abstract, the intimate and the universal. A quantum leap, or almost. And the immediate validation of her artistic sensibilities, which straight away gave her the strength to develop her own language.

This ability to dissociate a sensual, moving, living material from its abstract and symbolic potential–this natural perspective, you could say–enables the artist always to envisage objects as images, as the reflection of an epoch or of a behavior. And conversely, to consider images as objects–made up of visible architectural and manufactured structural elements. In her work, Isabelle Cornaro chooses to make the two cohabit. Like a translator in the face of other people's words, she knows the language of artists and its etymology. She deconstructs and recomposes it, questions the back-and-forth between reality and its projection, and proceeds always in the awareness that she is handling elements charged with history and affects. It thus becomes evident that any process of translation or imprinting can be of interest to

Cornaro remembers having experienced the physicality of things very forcefully. This would translate into a sensual approach to materials, which she always handles with care in a two-fold movement of attraction and distancing. The artist subsequently immersed herself in experimental cinema, which she devoured first of all as a teenager with her father, following their arrival in Paris. She developed, at an early age, a fascination for the fixity of images, their potential for abstraction and their ability to make us "measure time" above and beyond the action itself. Studying for a degree in art history, Isabelle Cornaro concentrated on 17th- and 18th-century painting, focusing in particular on Jean-Siméon Chardin (1699–1779), with his compositions reduced to essentials and his abstract backgrounds, always accompanied by one element of the scene positioned in the immediate foreground, spilling out of the frame, as if coming to fetch the viewer or reaching out to them. Finally, at the start of her career as an artist, she discovered the work of Mike Kelley (1954–2012), by chance, at the Palazzo Grassi in Venice. Here, the juxtaposition of *Chinatown Wishing Well* (1999) and *Educational Complex* (1995) acted as a revelation. In

There is undeniably, in Isabelle Cornaro's work, an attention to the structural beauty of things and the quest for an absolute, a formal radicality and a paring down. But there is also, at the same time, a mistrust of the Beautiful, of what would instantly seduce us and captivate us with its intimate or anecdotal resonances. A fixed, pictorial, almost atemporal framework, on the one hand, and the affect and the narrative scope of the objects or sophisticated worked materials, on the other, together provide the constellation within which her art takes shape.

Very early in her career, the artist remembers having been aware of and even fascinated by a certain fixity of nature. As if another dimension necessarily existed behind the contingency of things, something absolute or universal constituting their essence. As if their power of representation, their iconic potential, was immediately accessible to her. Nature is structured like a painting, the interior of a lemon, with its perfectly regular division into individual segments, possesses an indescribable beauty that borders on perfection. In the Central African Republic, where she spent her early childhood,

"Part of the work is about that, the fascination with the material and the aversion to it."

Imprint

Concept
 Sarah Burkhalter,
 Julie Enckell,
 Federica Martini

Translations
 Karen Williams

Proofreading
 Sarah Burkhalter,
 Melissa Rérat,
 Jehane Zouyene

Project manager publishing house
 Chris Reding

Design
 Bonbon – Valeria Bonin,
 Diego Bontognali

Image processing, printing,
and binding
 DZA Druckerei zu Altenburg,
 Thuringia

Verlag Scheidegger & Spiess
Niederdorfstrasse 5
8001 Zurich
Switzerland
www.scheidegger-spiess.c

Scheidegger & Spiess
is being supported b
the Federal Office of Cultur
with a general subsid
for the years 2021–2024

SIK-ISEA
Antenne Romande
UNIL-Chamberonne, Anthropol
1015 Lausann
Switzerland
www.sik-isea.c

ISBN 978-3-85881-871-

On Words, volume

This book was publishe
with the generous support of

On
Words

Isabelle
Cornaro

Sarah Burkhalter
Julie Enckell
Federica Martini

Scheidegger
& Spiess
SIK-ISEA